NOTICE
D'ESTAMPES

ANCIENNES & MODERNES

Gravures & Lithographies en noir & en couleur en lots

DONT LA VENTE AUX ENCHÈRES PUBLIQUES AURA LIEU

HOTEL DES COMMISSAIRES-PRISEURS
RUE DROUOT, N° 5

Salle n. 3, au premier étage,

Le Mercredi 25 Avril 1855, heure de midi.

Par le ministère de M^e **DELBERGUE-CORMONT**, Commissaire-Priseur, rue de Provence, 8.

Assisté de M. **VIGNÈRES**, Marchand d'Estampes, quai de l'École, 30.

Chez lesquels se distribue la présente Notice.

PARIS
MAULDE & RENOU
IMPRIMEURS DE LA COMPAGNIE DES COMMISSAIRES-PRISEURS
rue de Rivoli, 144.

1855

ORDRE DE VACATION

On vendra au commencement de la vacation, nombre de lots sous le numéro 102, que le temps n'a pas permis de cataloguer.

La vacation étant très chargée, on commencera **à une heure très précise.**

CONDITIONS DE LA VENTE

La vente se fera au comptant.

Les acquéreurs paieront, en sus des adjudications, cinq centimes par francs applicables aux frais.

Hirtz O F.

6 50
3

 3 25

 5 ..
 1 25
 1 25
 1
 1 25

 1 75
 1 75
 2
 1 50
 3 50

 3 50
 2 50
 2 50
 1 50

 8

8 50 3 25 38.25

DÉSIGNATION SOMMAIRE

1 — Manière noire et autres, 19 pièces.
2 — Garrick in the green Room, lettre grise, manière noire par Ward.
3 — Vignettes anglaises et françaises, chine et avant la lettre, grand papier, 33 pièces.
4 — Les six Amours, d'après Raphaël, gravures en couleur par Coqueret.
5 — Schall (d'après), par Dupreel, la Comparaison.
6 — Admiration et Imitation de l'antique, 2 pièces, costumes gravés vers 1814.
7 — Après vous, Sire, On ne passe pas, 2 pièces chine.
8 — Les hommes se disputent, les femmes se battent, d'après Boilly, 2 pièces.
9 — Chien d'arrêt et pendant, Enfant sauvé par un chien et pendant, 4 pièces.
10 — Sixdeniers, d'après Rioult, les petits Canards et pendant avant la lettre, 2 pièces.
11 — Sujets gracieux et autres, 10 pièces.
12 — Desnoyers, la Danse des Nymphes, d'après Vanderverf.
13 — Beauvarlet, Histoire d'Esther, 6 pièces, belles épr. remargées à toute marge.

14 — Naufrage de M. de Laborde, Combat naval d'Ouessant et autres, 5 pièces.
15 — Vues de Constantinople et scènes turques, 11 p. gr. in-fol.
16 — Ports de France, d'après Vernet, 17 p., toutes marges.
17 — Marvy, d'après Rembrandt, 20 pièces.
18 — L'Artiste et autres, 30 pièces.
19 — Chasses, d'après Carle Vernet, 6 pièces.
20 — Le premier Chagrin, par Jazet.
21 — L'Offrande à la Vierge, par Eichens.
22 — Le Christ au linceul et l'Agonie, 2 pièces.
23 — Le Fil de la Vierge, couleur.
24 — Bayard à Breschia et Départ, 2 pièces.
25 — La Foi, l'Espérance, la Charité, 3 pièces d'après Dubuffe.
26 — Baigneuses, Ariadne, etc., lith. coul., 10 pièces.
27 — Lithographies allemandes et françaises en noir, 22 pièces.
28 — Sujets religieux gravés et lith., 32 pièces.
29 — Portraits de Napoléon et autres, 15 pièces.
30 — Portraits de Napoléon et autres, 25 pièces.
31 — Portraits de Francisque, Soulié, Napoléon, etc., 20 pièces.
32 — Portraits de Marie-Louise et autres, 18 pièces.
33 — Portrait de Marie-Louise en pied, avant l. l.
34 — Sujets gracieux et portraits, 15 pièces.
35 — Lithographies par Léon Noël, 12 pièces.
36 — Les Quatre-Saisons, lithog., 4 pièces.
37 — Têtes d'après Léopold Robert, lithog., couleur, 27 pièces.
38 — Le Printemps, l'Été et l'Automne, par Aubry-Lecomte, d'après de Juine.

Hirty	O	F	T	Picot
8 50	3 25	38 25		
		5 50		
		8 50		
		10 50		
		6 ..		
		7 50		
		1 50		
		1 50		
			3 25	
			1 50	
			1 75	
			2 ..	
			2 50	
			4 75	
			2 50	
9 ..				
11 50				
2 75				
		4 25	4 26	
		3 50	3 50	
6				
		2 50		
			4 50	
				1 50
			8 50	
		2 25		
		1 50		
		1 25		
6 50				
4 ..		2 75		
1		1 50		
		1 25		
44 25	3 25	101 00	31 25	1 50

	Chev.	Hirtz	O.	Fontain	Picot
250 Pièces	1				
220 Pièces	1				
200 Pièces	1				
300 pièces fleurs Botanique				1	
140 Vignettes		1 75			
100 Vignettes		1 50			
100 armoiries couleur		2 75			
117 fleurs oiseaux		1 25			
168 Portraits		3 ..			
75 Portraits		3 ..			
54 l'Artiste		2 75			
45 Paysages		1 ..			
200 Vignettes		2 50			
200 Vignettes		1 ..			
40 Lithographies		9 75			
45 Paysages		1 75			
100 Vignettes		2 ..			
100 Modes		1 ..			
75 Cartes f.d'Ecritures		1 75			
80 Voitures		1 75			
20 têtes Sujets		1 ..			
20 Caricatures		1 ..			
	3	33 50		1	

		Chev	Hertz	O	Bouton	Pivot
		3	33 50		1	
376	Modes			2		
40	Architecture		1			1
100	Costumes			5		
70	Costumes			4 25		
172	Costumes Militair			3 25		
24	Lithog coul		6			
27	Vues Gravées aux		3 75			
38	Lithog		4 25			
28	Lithog		3 75			
27	Sujets religieux		3 75			
15	Sujets Religieux		3 75			
28	Ecole Française		7 50			
100	Pièces divers		6			
111	Vignettes					1 75
100	Vignettes					2
35	Sujets religieux					8
34	divers Marel					2 75
13	Rembrandt					2 25
18	Berghem					2
26	Ostade					3
16	Teniers					3 25
		3	73 25	14 50	1	25 00

		Chev.	Hirtz		O		Fontain	Piot	
		3	73	25	14	50	1	25	
19	Norblin							1	50
37	Callot							2	..
16	Architecture							1	..
20	Paysages							2	..
50	Paysages							2	.
20	Claude lorrain							1	25
28	Paysages							3	50
21	Paysages							3	25
70	divers							2	50
10	Ecole Flamande							2	50
10	Raphael							1	50
10	Callot Melan							1	50
14	Ecole Française							4	25
22	Ecole Française							2	..
50	Ecole Italienne							3	75
32	Ecole Italienne							2	25
66	Proverbes Pigal				9	50			
85	Cris de Paris				4	75			
36	Pain do cheue				3	..			
7	Dessins							2	25
		3	73	25	31	25	1	64	00

		Chev.	Hirtz	O.	Fontai	Picot
		3	73 25	31 25	1	64 ..
2	Combat en Égypte			2 ..		
3	Navarin sbarque			4 ..		
1	Cheval sauvage			2 50		
2	Mort de la dauphin			5 50		
2	Chasse au Tigre			5 50		
2	Les Favoris			4 50		
2	Bataille d'austerlitz			3 50		
2	Œdype M. sextus			2 ..		
1	Revue			7 ..		
18	Lithog			3		
26	École Italienne					2 75
56	divers					5
74	divers					2
20	divers					2
7	Portraits					2
15	Pièces Coupées					1 25
72	Méthode Brunard				7 50	
74	Jacottet				6 ..	
17	Portraits				5 ..	
83	Piec					1 50
		3	73 25	75 75	14 50	80 50

	Chev.	Hirtz	O.	Fontain	Picot
	3... 73 25	75 75	14.50	80 50	
98 Pièces					1 75
276 Pièces					1 50
280 Pièces					1 50
85 Pièces	1				
80 Pièces	1				
100 Pièces	1 50				
90 Pièces	1				
80 Pièces	1				
38 Pièces	1 50				
30 Pièces	1 50				
90 Portraits	2				
9 Pièces Autour Pein att					1 75
Couronne de Nicolas 1			3 ...		
28 Ambert répétition			3 50		
18 Honfleur			8 ...		
26 Ambert répétition			3 50		
1 Nymphe				1 50	
70 Houpbourg.			2 75		
56 Caricatures			4 ..		
40 Caricatures			5 ..		
12 Caricatures			5		
	13 50	73 25	110 50	17 75	85 25

	Chev.	Hertz	O	Fontai	Picot
	13.50	73.25	110.50	17.75	85.25

2 Cahiers Marin		3 ..
42 fragonard Bouist		5 ..
48 Dephin		5 50
40 Marin Soyrag		4 ..
2 Courtisanne Scipion		1 25
1 Amours des dieux		3 50
1 Ambert Complet		5 50
1 St Helene compl		7 50
5 Portefeuille	2 ..	
1 Nymphe		1 50
1 Nymphe		1 50

Fontain 325 50 13 50 75 25 141 .. 25 50 85 25
Cheval 13 50 73 25 100 75 84 25 300 .. 19 50
Hertz 176 .. 145 85 13 50 176 .. 225 25 325 50 104 75
Picot 104 75 86 ..
O. 225 25 188 25
T. 88 25 73 15
 933 25 503 65

frais 16 %

a déduire port & papier

Hertz	O	F	I	P
44 25	3 25	101 ..	31 25	1 50
~~44 25~~		2 50		
		6		
		5		
	2 25			
	10			
	3 75			
	2 75			
	8 ..			
	6 ..			
	4 ..			
	5 ..			
	2 50			
		10 ..		
		2 ..		
		1		
		1		
1				
		4 50		
4 75				
		2 75		
		6 50		
		3 50		
		4 75		
		2		
		2 75		
		40 ..		
50 00	47 50	195 25	31 25	1 50

39 — Deux Baigneuses, par Sudré, d'après Rioult.
40 — Les Amours des Dieux, d'après Girodet, 16 p., épr. chine.
41 — Denon, eaux-fortes et lithog., 43 pièces.
42 — Vignettes et sujets par et d'après Bonington, Desnoyers, Porporati, 32 pièces.
43 — Vignettes et sujets d'après Bonnington, Gravelot et autres, 48 pièces.
44 — Lithographies par Gros, Guérin, Hersent et autres, 18 pièces.
45 — Fragonard et autres, lithographies papier de couleur, 25 pièces.
46 — Exposition versaillaise, Mouilleron, etc., 42 p.
47 — Marines gravées et lithog., 83 pièces.
48 — Décorations de théâtre et autres, 64 pl.
49 — Statues et sujets de tragédie, 34 pièces.
50 — Galerie du Luxembourg, 36 pl. gravées par les meilleurs artistes, bel ex.
51 — Promenades à Mortefontaine, par Guérard, 16 p. lithog.
52 — Etudes de paysages par Edan, 12 pièces.
53 — Etudes d'animaux par Chirac, 6 pièces.
54 — Etudes de paysages divers, 80 pièces.
55 — Cours de dessin par Vallet et Brunard, 48 pièces.
56 — Etudes de paysages à deux teintes et autres, 73 p.
57 — Cours de paysages, par Boucher, 42 pièces.
58 — Vues d'Italie, lithog. par Coignet, chine, 36 p.
59 — Vues d'Italie par Alaux et Lesueur, chine, 13 p.
60 — Paysages, lithog. chine, av. l. l., 32 p.
61 — Etudes d'arbres par Bertin, 28 pièces.
62 — Le Fleuve Hudson, 26 pièces dont la carte.
63 — Châteaux de France par Blancheton, 131 pl. avec texte.

64 — Sujets historiques de Napoléon, lithog. par Charlet, Decamp, Géricault, Grenier, Gudin, Mauzatse, H. Vernet, 82 pièces.
65 — Papillons coloriés, 25 pièces.
66 — Chasses, chevaux, etc., 27 pièces.
67 — Animaux gravés et lithog. col., 34 pièces.
68 — Oiseaux couleur et têtes d'études, 12 pièces.
69 — Etudes de têtes, fleurs, etc., 34 pièces.
70 — Fac simile de dessins d'après Raphaël et autres, 18 pièces.
71 — Fac simile de dessins, 40 p.
72 — Fac simile par Prestel, etc., 4 pièces.
73 — Sujets gracieux par Bartholozzi, d'après Cipriani et Kauffman, couleur, 20 pièces.
74 — Sujets et enfants, noir et couleur, 22 pièces.
75 — Sujets et costumes, 22 pièces.
76 — Sujets gravés noir et couleur, 24 pièces.
77 — Sujets gracieux et costumes, 25 pièces.
78 — Têtes de femmes et d'enfants gravées en couleur, 25 pièces.
79 — Sujets gracieux d'après Raphaël et autres, 25 p.
80 — Sujets gravés noir et coul., 30 pièces.
81 — Fac simile d'autograph., médailles clarac Egypte, alphabet coul., 53 pièces.
82 — Vues de Bade gravées et eaux-fortes de Koken, 7 cahiers.
83 — Cahiers vues diverses, Languedoc, Vendée, etc., 86 pièces.
84 — Sapho, d'après Girodet, Flaxman, Pinelli, etc., 5 cahiers.
85 — Vues de Rouen, d'Amiens, marines, etc., 5 cahiers, et 2 ff.

Hertz	O	F	T	P
50 ..	47 50	195 25	31 25	1 50
		10 ..		
3 75				
3 75				
3 50				
4 ..				
6 50				
7 ..				
				2 50
				4 ..
			2 50	
			10 ..	
			7 ..	
			6 ..	
			7 ..	
			5 50	
			6 ..	
			5 ..	
			8 ..	
	6 ..			
	5			
	7			
	2 25			
	8 50			
78 50	76 25	205 25	88 25	8 ..

	Hirz		O		Fontaine		T		Picot	
	78	50	76	25	205	25	88	25	8	
					1	75				
					1	50				
					2	50				
					3					
					2	25				
					1	50				
					1					
					1					
					1					
					1	50				
					1	25				
					1	25				
					3	50				
									7	
									4	50
	2	50								
			2	..						
			3							
			3							
80 cartes	4	25								
75 tableaux	15	50								
120 dessin					13	..				
19 dessin					3	25				
10 dessin					1	25				
4 dessin					2	50				
25 das					2	50				
21 dessin					7	..				
10 dessin					2	..				
36 d. Robert					8	..				
35 dessin					2	25				
12 dessin					5	..				
13 dessin					6	50				
21 d. Gonor					13	..				
	100	75	84	25	300	00	88	25	19	50

NOTICE
D'ESTAMPES

ANCIENNES & MODERNES

Gravures & Lithographies en noir & en couleur en lots

DONT LA VENTE AUX ENCHÈRES PUBLIQUES AURA LIEU

HOTEL DES COMMISSAIRES-PRISEURS
RUE DROUOT, N° 5

Salle n. 3, au premier étage,

Le Mercredi 25 Avril 1855, heure de midi.

Par le ministère de M⁰ **DELBERGUE-CORMONT**, Commissaire-Priseur, rue de Provence, 8.

Assisté de M. **VIGNÈRES**, Marchand d'Estampes, quai de l'École, 30.

Chez lesquels se distribue la présente Notice.

PARIS
MAULDE & RENOU

IMPRIMEURS DE LA COMPAGNIE DES COMMISSAIRES-PRISEURS
rue de Rivoli, 114.

1855

Vente du 31 Mars 1855

[This page is a handwritten ledger/sales record from 1855. The handwriting is largely illegible in the provided image. A faithful transcription of individual entries cannot be reliably produced.]

P.on	7 volumes	2	25
P..on	12 volumes	1	
F..on	7 nomin Mystiques	1	2.
	17 / 40 64		
P..on	12 75		
	7/6		
f..on	42 Sereille	1	
P..on	42 ferelle	1	
S..on	14 Portefeuille longs	1	10
S..on	4 Portefeuilles	2	50
S..on	5 Portefeuille	4	
S..on	lot de soie	2	
P	Grand Verbeau	1	
S..on	G.d Portefeuille rose	1	

		Vente du 26 Avril	1855		D	35	Sujets religieux		8		
n° 1	250	Pièces		1	P	34	divers sous		2	75	
	220	Pièces		1	P	13	Rembrandt		2	25	
	260	Pièces		1		18	Berchem		2		
	180	Pièces		0		26	Ostade		3		
Fr	300			1		16	Teniers		3	25	
Hort	(80)	Cartes		4	25	19	Nobles		1	90	
Hort	75	Tableaux autre	15	50	37	Callot		2			
Vity	140	Vignettes		1	75	15	vues Architecture		1		
Verl	100	Vieille		1	50	20	Paysages		2		
Hort	100	Armoirie Coul		2	25	25	Paysage		2		
Hort	117	fleurs oiseaux		1	25	30	École Roman		1	25	
H	164	Portrait		3		28	Paysages		3	50	
H	75	Portraits		3		21	Paysage		3	25	
H	54	l'artiste		2	25	25	Divers		2	50	
H	45	Paysages Lithos		1		10	École flamande		2	50	
H	200	Vignettes anatom		1	50	10	Raphael		1	50	
H	200	Vignettes		1		10	Palais Lepante Mellon		1	50	
H	40	Lithog		3	75	14	école française		4	25	
H	145	Paysages		1	75	22	école française		2		
H	100	Vignettes		2		15	école flamande		1		
H	100	Modes Costumes		1		43	vues Italiennes		7	25	
H	100	Cartes d'Eventail			O	33	travers sujet		9	50	
Mty	75	Cartes et d'écritures		1	75	O	85	vues de Paris		4	25
	80	Voitures		1	75	O	86	Saint Jochim		3	
	20	divers etc Sujets		1		P	7	Dessins		2	25
	20	Caricatures		1		F	120	sous écoles d'après		13	
	374	Modes		2		19	dessin ancien		3	25	
	40	architecture		1		10	architecture		1	25	
	100	Costumes 2 Sicile Coul		5		4	École Italienne		2	50	
	70	Costumes Tyrol. État épreuve		4	25	25	Paysage		2		
	172	Costumes militaire noir et coul		3	25	21	Sujet religieux		7		
	24	Lithos Coul		6		10	Sujet marin		8		
	27	vue Gravure ancienne		3	75	36	vues Rome ou Pelerin		8		
	38	Lithog		4	25	35	Paysages Paroy		2	75	
	24	Lithos		3	75	12	Louis XVI et autre		5		
	27	Sujets Religieux		3	75	13	aquarelles Lithos		6	50	
	15	do do		3	75	21	Boucher Fragonard		13		
	24	École française		7	50	O	2	Combat en Egypte		2	
	100	pièces divers Vig		6		O	3	Navarin		4	
	111	Vignettes		1	75	C	1	Cheval Sauvage		2	50
	100	divers		2		O	2	Mort de la dauphine		5	50
						2	Chasse au Tigre		5	50	

O	2	Les favoris		4	.	O	Mr...Sophisant	5
O	2	Bataille d'austerlitz		3	50			4
O	2	Étape et Mr l'école		2		F	Couleurs de Nipon	1
O	1	revue				F	...nymphe	3
O	18	Lithog		3	—		nymphe	5
P	24	École Italienne		2	75			7
P×50		divers	Vig	5	—		5 portraits	2
P×74		divers	Vig	2	—	F	nymphe	1
P×20		divers	Vig	2	—	F	nymphe	1 5
P×7		portrait		2				
P	15	pièces coupées		1	25			
F	72	Brunard Méthode de du		—	50			
F	74	Toilette dessin		6				
O	17	Portraits		5	00			
P	83	pièce		1	50			
P	98	pièce		1	75			
P	276	pièces		1	50			
P	240	pièces		1	50			
Cho	85	pièce		1	—			
Cho	80	pièce						
—	100	pièce			50			
—	90	pièce		1	—			
—	80	pièces			—			
—	38	pièces		1	—			
—	30	pièce		1	50			
—	90	Portrait		2				
F	9	été automne		1	75			
O		Couronnement de Nicolas 1er		3	00			
O	28	ambert répétition		3	50			
O	18	Honfleur	Vig	8	—			
O	26	ambert répétition		3	50			
F	1	Nymphe		1	50			
O	70	doublons etc		2	75			
O	56	Caricatures		4				
O	40	Caricatures anglaises		5	50			
O	12	Caricatures d	Vig	5				
O	2	cahier Marines		3				
O	42	fragonard Bonington		5				

118
130 60

86 — Pecheux, Iconographie mythologique, 4 cahiers.
87 — Principes de dessins d'ornements par Gautier, 24 pièces.
88 — Choix de vases par Pecheux, 31 pièces.
89 — Ornements appliqués à l'ébénisterie, par Gamaliel, 15 pièces.
90 — Ornements pour ébénistes, 37 pièces.
91 — Ornements par Ferranti, 11 pièces.
92 — Ornements d'orfévrerie par Lupot, 18 pièces.
93 — Principes d'ornements par Arcadius, 30 pièces.
94 — Fleurs chinoises par Froissé, 6 pièces, noir.
95 — Fleurs chinoises, couleur, 6 pièces.
96 — La Belle, ornements, paysages, sujets, 86 p.
97 — Wouvermans (d'après), 13 pièces.
98 — Architecture, ponts, théâtres, 27 pièces.
99 — Meubles par Muidebled et autres, en couleur, 100 pièces.
100 — Cartes, plans, tableaux chronologiques et scientifiques, 150 environ, 2 lots.
101 — Dessins, école italienne, paysages, gouaches par Grandman, aquarelles par divers, sujets gracieux, etc, plusieurs bons lots sous ce numéro.
102 — Nombre de lots d'estampes anciennes des écoles italienne, allemande, flamande, hollandaise, vues, paysages, portraits, que le temps n'a pas permis de cataloguer, et qui seront vendus au commencement et à la fin de la vacation.

Maulde et Renou, Imprimeurs de la Compagnie des Commissaires-Priseurs, rue de Rivoli, 144.

www.ingramcontent.com/pod-product-compliance
Lightning Source LLC
Chambersburg PA
CBHW030128230526
45469CB00005B/1850